우리가 함께 걷는 시간

我 們 一 起 走 過 的 時 間

最 好 的 愛 情 ， 就 是 和 你 共 度 的 每 一 天

李奎煐이규영 著　　黃莞婷 譯

LaVie

我們一起走過的時間

最好的愛情，就是和你共度的每一天

우리가 함께 걷는 시간

作者 李奎煐 이규영
譯者 黃莞婷
責任編輯 黃阡卉
美術設計 郭家振
行銷企畫 郭芳臻

發行人 何飛鵬
事業群總經理 李淑霞
副社長 林佳育
副主編 葉承享
出版 城邦文化事業股份有限公司 麥浩斯出版
E-mail cs@myhomelife.com.tw
地址 104台北市中山區民生東路二段141號6樓
電話 02-2500-7578
發行 英屬蓋曼群島商家庭傳媒股份有限公司城邦分公司
地址 104台北市中山區民生東路二段141號6樓
讀者服務專線 0800-020-299（09:30～12:00；13:30～17:00）
讀者服務傳真 02-2517-0999
讀者服務信箱 Email: csc@cite.com.tw
劃撥帳號 1983-3516
劃撥戶名 英屬蓋曼群島商家庭傳媒股份有限公司城邦分公司

香港發行 城邦（香港）出版集團有限公司
地址 香港灣仔駱克道193號東超商業中心1樓
電話 852-2508-6231
傳真 852-2578-9337

馬新發行 城邦（馬新）出版集團Cite（M）Sdn. Bhd.
地址 41, Jalan Radin Anum, Bandar Baru Sri Petaling, 57000 Kuala Lumpur, Malaysia.
電話 603-90578822
傳真 603-90576622

總經銷 聯合發行股份有限公司
電話 02-29178022
傳真 02-29156275

製版印刷 凱林彩印股份有限公司
定價 新台幣399元／港幣133元
2021年6月初版2刷・Printed In Taiwan
ISBN 978-986-408-564-4

國家圖書館出版品預行編目(CIP)資料

我們一起走過的時間：最好的愛情，就是和
你共度的每一天 / 李奎煐著；黃莞婷譯. --
初版. -- 臺北市：麥浩斯出版：家庭傳媒城
邦分公司發行, 2019.12
　　面； 公分
ISBN 978-986-408-564-4(平裝)

1. 插畫 2. 畫冊 3. 兩性關係

947.45　　　　　　　　　　108020611

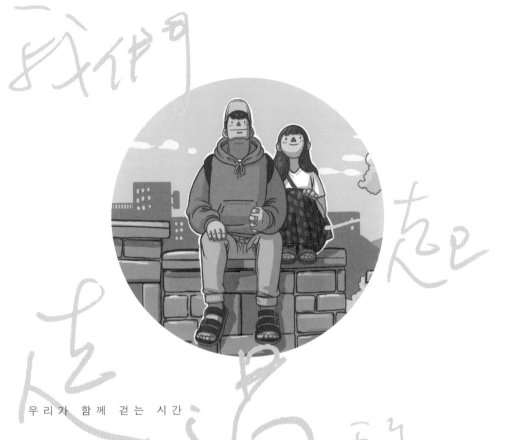

우리가 함께 걷는 시간

最好的愛情，

就是和你共度的每一天

#第一次與你
相遇的瞬間

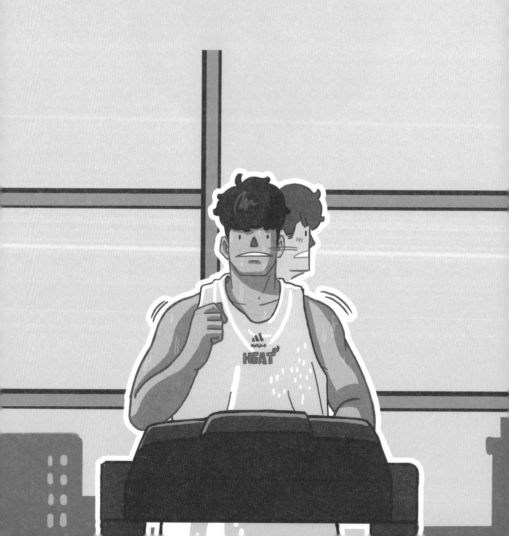

初次遇見你，
是在公司大樓裡的健身中心。
雖然只是擦身而過，
但是運動時總是很在意。
那天之後，
雖然我還是每天去運動，
卻再也沒見過你。

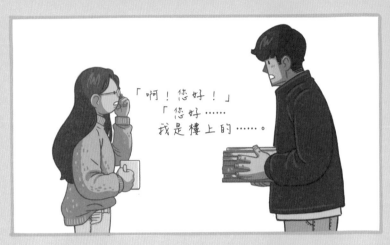

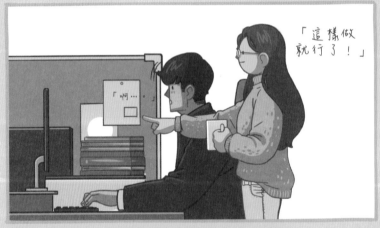

某一天，
因為合作專案，我去了同一棟大樓，
在樓下的公司，再次遇見了你，
以合作專案負責人的身分……。

還有用工作當藉口，和你天南地北地聊著。
我知道了我們是同齡，
也知道你是因為太忙才沒空去運動。
我和你約好下次一起去運動。

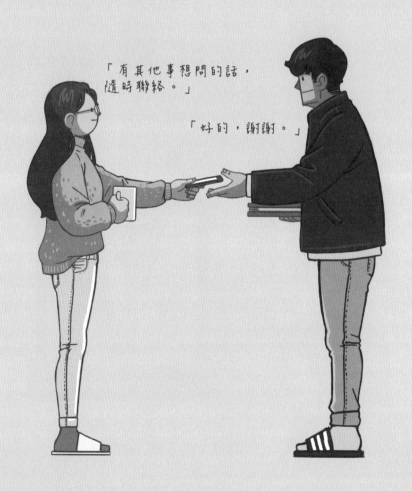

要是被拒絕的話，該怎麼辦？
在我摸了無數次手機之後，
我終於打給你。
「今天會來運動嗎？」

「今天又來運動啦?!」

噠噠噠!!!

「我們當朋友吧！」

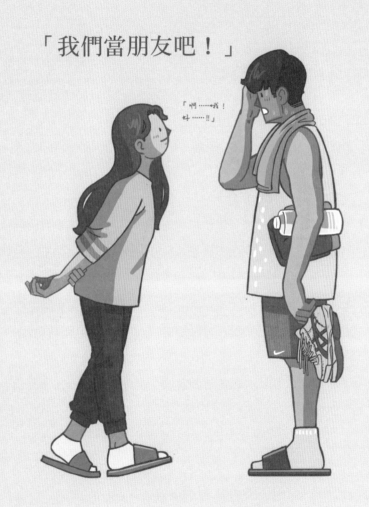

就這樣，我們交往了。

因為是和深愛的你

畫畫的人的煩惱之一就是,
「雖然喜歡畫畫,畫得也不錯,但是不知道該畫什麼好。」
我也有過這種煩惱。

雖然我唸的是美術系,也從事著繪畫相關工作,但是我反而變
得不能畫我想畫的東西。於是,我在社交網站上申請了一個帳
號「gyung_studio」,把「我想畫的畫」上傳到那裡去。

我深愛著一個人。和那個人度過的每一天,全都成為我生命中
最重要的時間。幸福的時間、相愛的時間、愉快的時間……,
我想把所有「我們一起走過的時間」留存在畫裡。我喜歡透過
畫,對妻子表白心意。

神奇的是,很多人喜歡乘載了我們的故事的畫。大家按讚的
同時不忘留言:「成為了力量」、「心變得溫暖,得到了安
慰」。大家意料之外的共鳴和加油,成為了出書的契機。真的
非常感謝大家。

作家的稱謂，還有這本書，都是各位替我創造出來的，真的非常感謝大家。因為是第一本書，儘管仍有不足和遺憾，但是為了報答大家的心意，我非常用心地製作了。希望這本書能幫助更多人對喜歡的人表達愛意，成為更大的撫慰和力量。

最後，
如果只有我一個人，我畫不出這些畫。
我能辦到，是因為心愛的妻子長伴身旁。
未來我想繼續畫著全世界我最感激、最珍貴的人——
我的妻子，以及我們的美麗愛情。
謝謝你，我愛你。

目次

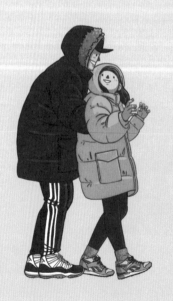

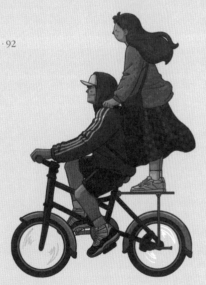

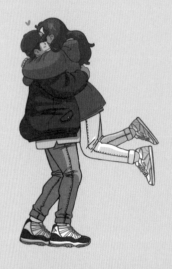

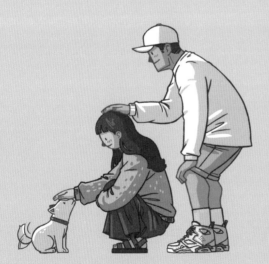

Opening credits

登場人物

李奎煐，全世界最漂亮的淘氣鬼

類型

心動羅曼史

發行商

gyung_studio

現在開始！

#
我深愛的你

只要和你在一起
就會覺得被愛，
心變得暖呼呼的。
雖然我不善於表達愛，
但是現在我也想學著對你表白我的心意。

你覺得漂亮的事物，
我覺得喜歡的東西，
我們一致認為美麗的事物，
希望全都能一起欣賞。

晚
安

晚安 :) ♥♥♥

就連一句尋常的「晚安」，
忽然想起也會覺得溫暖又珍貴的，

我們的日常。

愛是奇蹟

在暖和的陽光下，

和你單獨在一起的時候，

我總是會想起電影《聽說》男主角天闊

對女朋友秧秧說的話。

「愛情和夢想都是奇妙的事情。

不用聽不用說也不用被翻譯，

就能感受到它。」

我和天闊一樣，說不出甜言蜜語，

但是我有句話一定要告訴你。

你是我的奇蹟。

幸福

人們習慣忽視日常生活中的微小幸福。

就像是遇見你之前的我。

你給我的溫柔的微笑；

從你手掌扇出的涼爽的風；

還有，在公園裡，我們成為彼此的溫熱的
手臂枕頭，

都使我的心變得舒坦，幸福。

為對方著想的小小心意，
足以成就，
所謂的幸福。

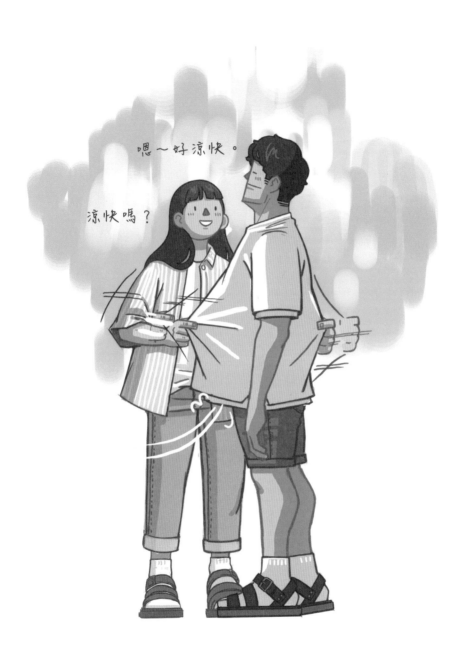

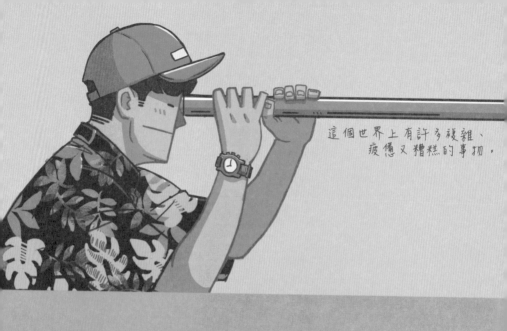

這個世界上有許多複雜、
疲憊又糟糕的事物，

我呢……

只凝望幸福

一邊相愛，一邊忙碌生活。

世界上有很多煩人又討厭的事情。

我要只看著喜歡的東西而活。

你！我只凝望著你！

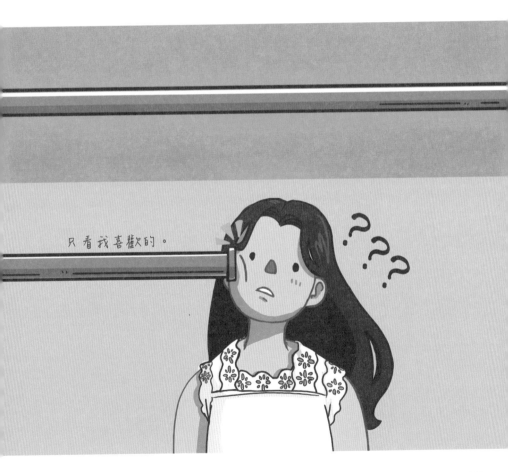

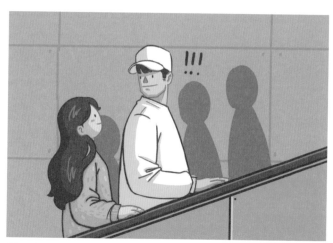

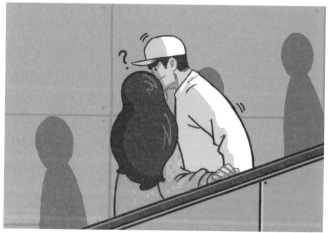

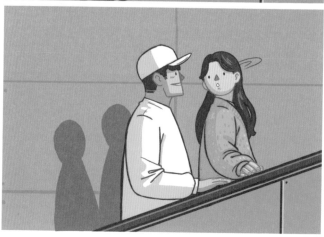

在這裡，大家都是這樣做的吧？

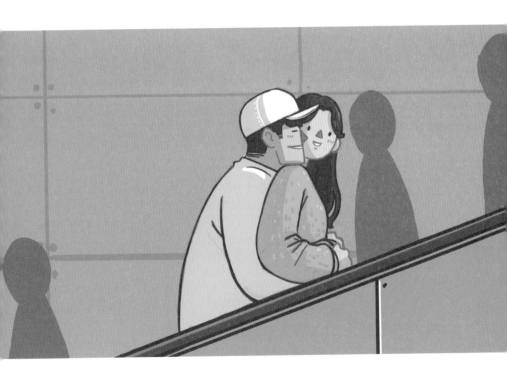

依靠我

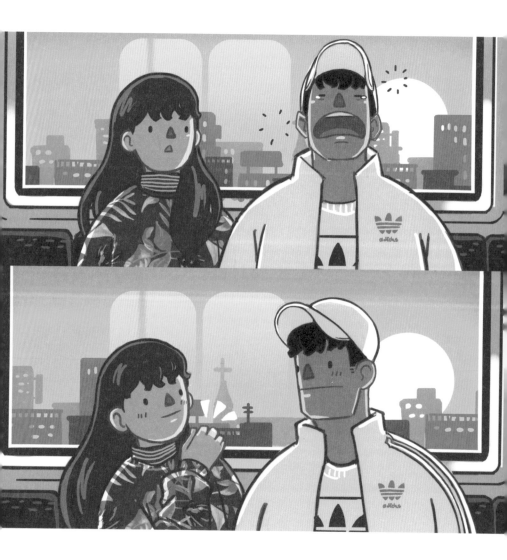

依靠彼此，成為彼此的力量，

像現在一樣相愛吧。

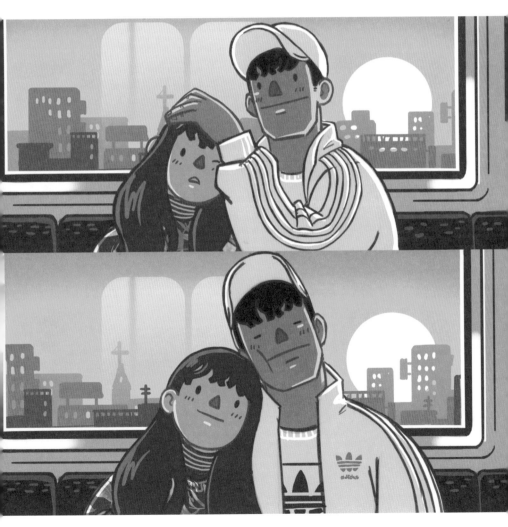

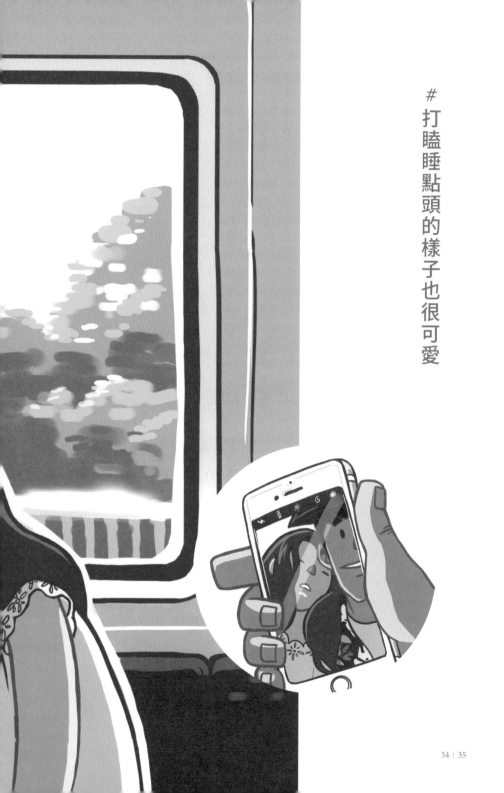

打瞌睡點頭的樣子也很可愛

原本以為彼此的不一樣，會讓我感到不舒服，

但是可以透過不同的視線去看世界，

彷彿又成長了一些。

這是和你相遇才體悟到的好東西。

嗯，所以很好:)♥

每次去公園散步的時候

聽說喜歡動物的人，

是心胸溫暖的人。

聽說那種人在相愛的時候會付出所有的真心。

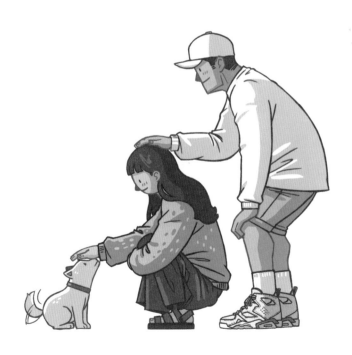

因為你是懂得如何付出愛的人，
因為在這樣的你的身邊，我才學會什麼是愛。
真的太幸運了。

謝謝你，
願意陪在我身旁，
願意愛著我。

全世界的人，

都用自己的方式去愛人。

信任彼此，珍惜彼此，不要動搖，

創造專屬於我們的愛情吧 :)

一把就夠了

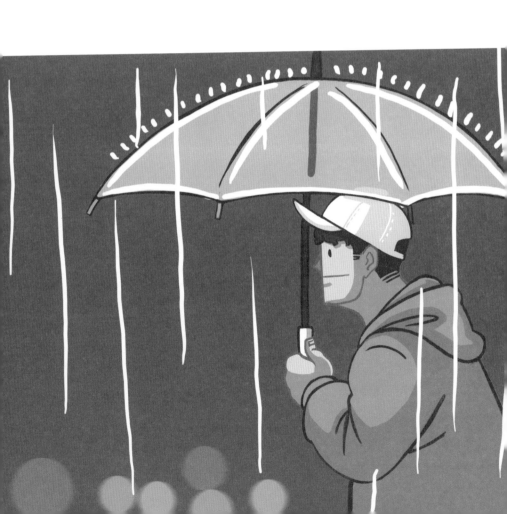

哪怕要淋一點雨，

一起撐傘更溫暖……。

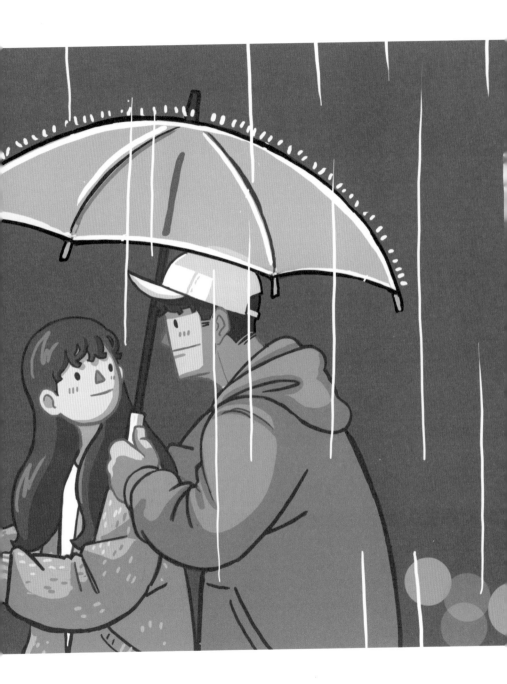

想和你分享的悸動

第一次和你一起去越南旅行。

雖然是陌生的地方，

但因為和你在一起，

所以很悸動。

能與你共享，

在這個地方發生的所有初經驗。

充電

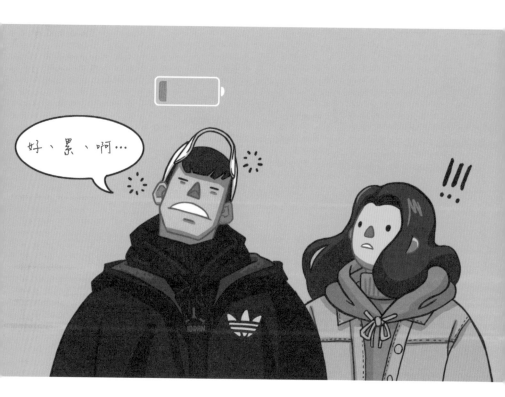

你知道什麼是全世界最棒的維他命嗎？

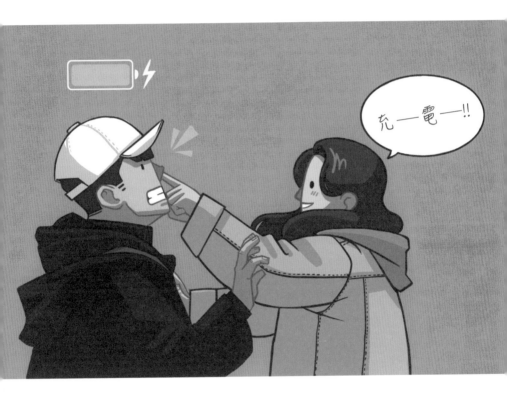

就是你！

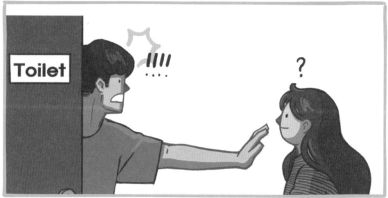

身邊的人經常問的問題之一⋯⋯，

「本來是一個人生活，

突然變成兩個人住在一個屋簷下，

不會覺得不方便嗎？

而且會吵很多架⋯⋯。」

但是，有那種人。

即使一整天黏在一塊也很棒的人。

就像是一開始就命定要在一起的舒服的人。

就是有那種很棒的人。

要繼續下去嗎？

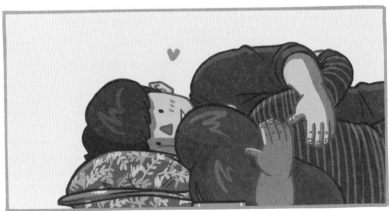

突然，相愛

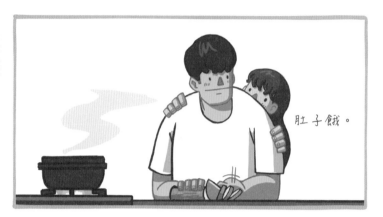

一天到晚在我身旁淘氣的你。

「淘氣鬼！不要再淘氣了！」

「偏不要！為什麼不可以淘氣？」

我突然，盯著你看，

「原來我正在戀愛啊！」

就這樣喝吧？

讓草莓牛奶和巧克力牛奶

變得更加美味的，

專屬於我們的，

可愛訣竅！

#用一封訊息

消除疲勞的，

魔法。

偶爾會產生錯覺。

「我真的很帥嗎？」

你的愛，

養成了我的王子病。

盡情淘氣也沒關係。

因為危險的時候，我會，

!!!!!

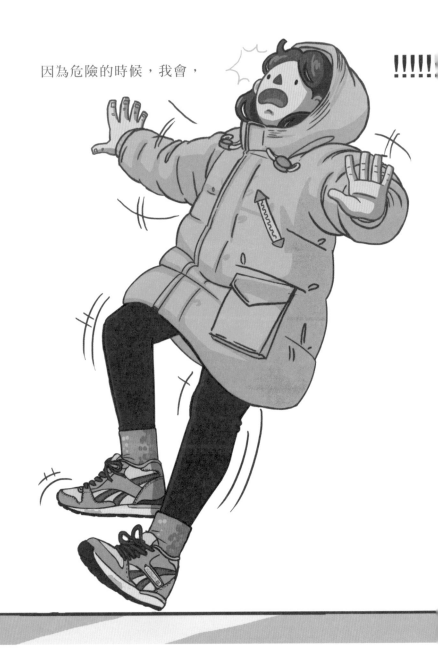

守護你。

＃你喜歡的東西

「牛肉、漂亮的碗盤和挑高寬敞的咖啡廳……」

我一個一個地寫下你喜歡的東西，

不知不覺間，這些也變成了我喜歡的東西。

我喜歡因為這些微不足道的事物幸福的你的樣子。

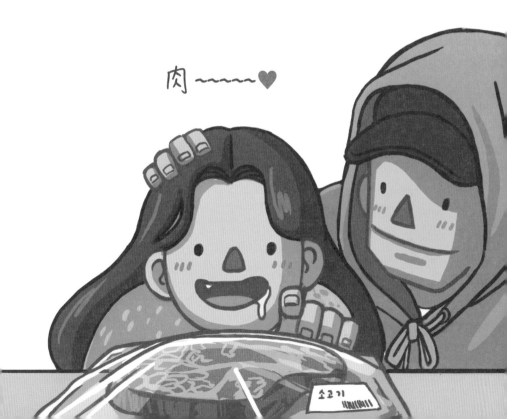

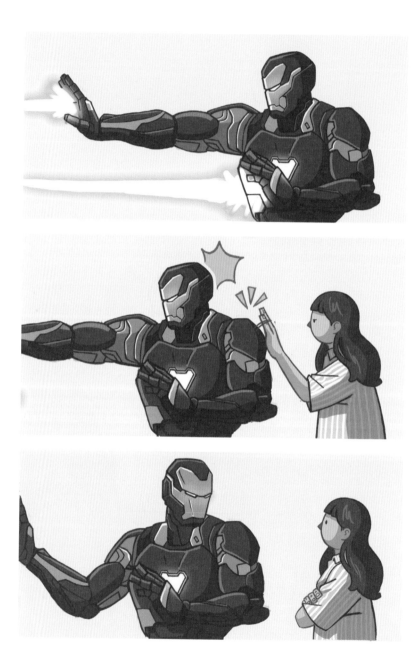

不要再做了

去看鋼鐵人的那天，
我模仿鋼鐵人的模樣。

「……我是不是很丟臉？」
「嗯，走吧。」

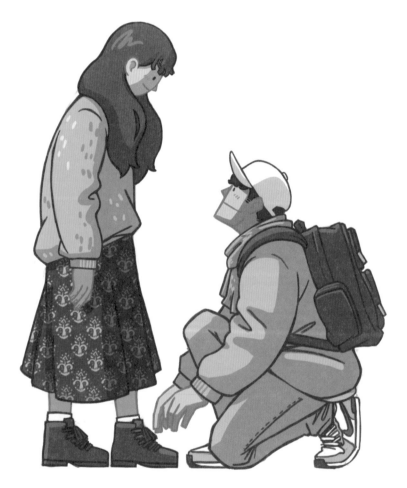

第一次收到你寫的簡短的信。

我不會把你對我的善意當成權利，
也不會把你對我的關心和照顧視為理所當然。
謝謝，謝謝，謝謝你 :)

我也很感謝，
你的心意。

#
便
當

雖然一大早起床，
替你準備午餐的便當，
是件累人的事。
但只要一想起你的笑臉，
就變成了愉快的事。

愛情是什麼

要是有人問我
「愛情是什麼？」
我會這樣回答。

就是你。

你就是「愛情」！

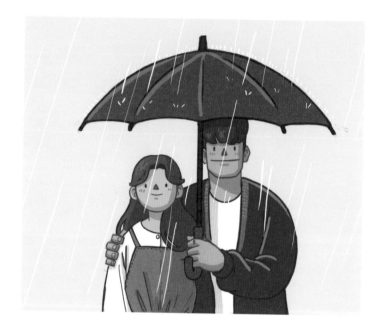

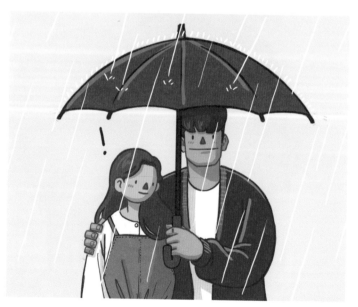

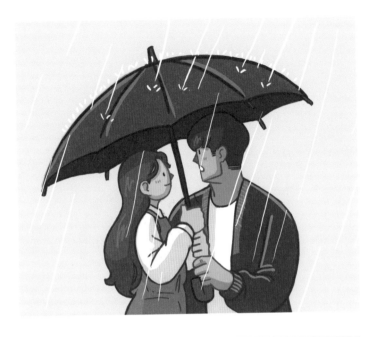

被愛的準備

你是那個

無時無刻都在，

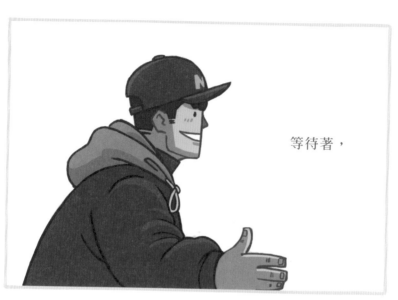

等待著，

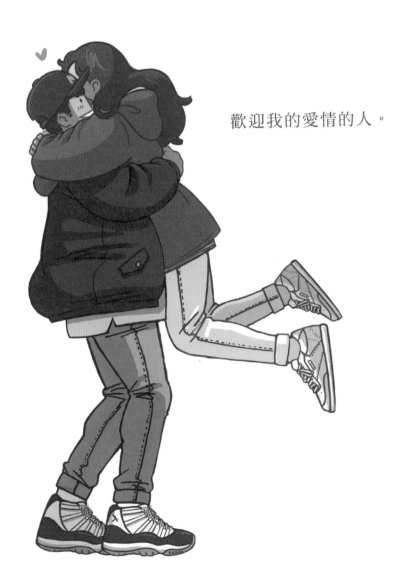

歡迎我的愛情的人。

＃像現在一樣愛你

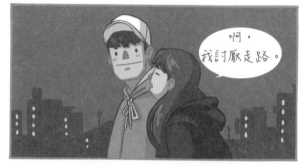

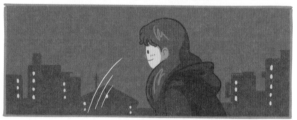

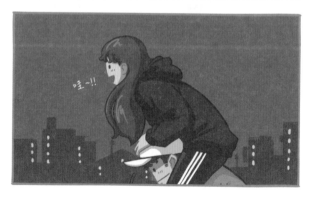

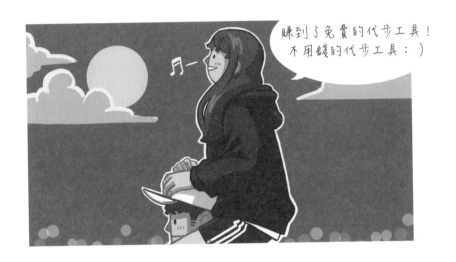

如果你累了，
　　要我為你做什麼都可以。

#夢見媽媽

我偶爾會夢見媽媽。
三年前過世的，
媽媽……

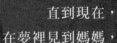

直到現在，
在夢裡見到媽媽，
我還是會哭著醒來。

過去黑暗的房間裡，總是只有我一個人，
但現在不是了。
那天你一言不發地抱住我。
就算不開口告訴你我的夢境，
你也好像全都知道。

我從沒告訴任何人，
關於我的疲憊與悲傷，
但因為有你的懷抱，
我再也忍耐不了，在你懷中嚎啕大哭。

現在，
我有了對你無話不說的，
勇氣。

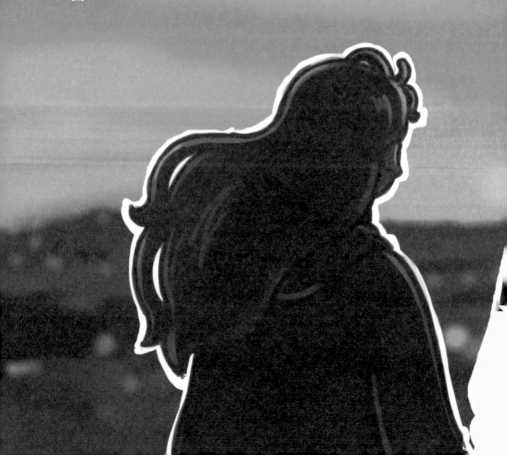

全世界，我唯一的支持者

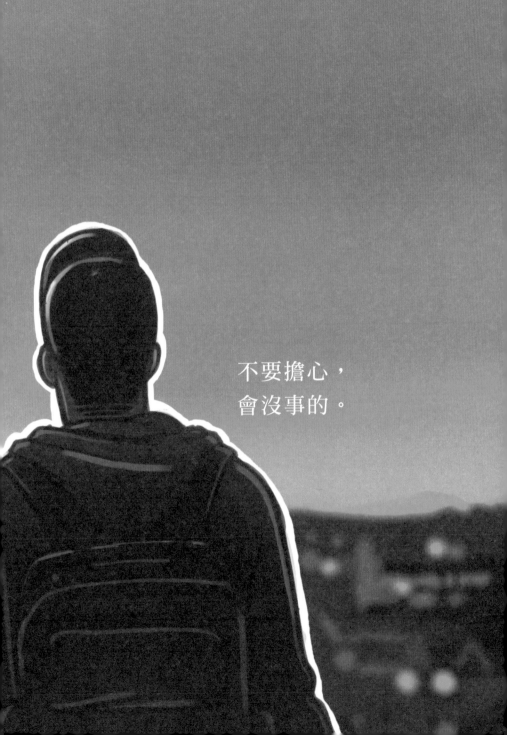

不要擔心，
會沒事的。

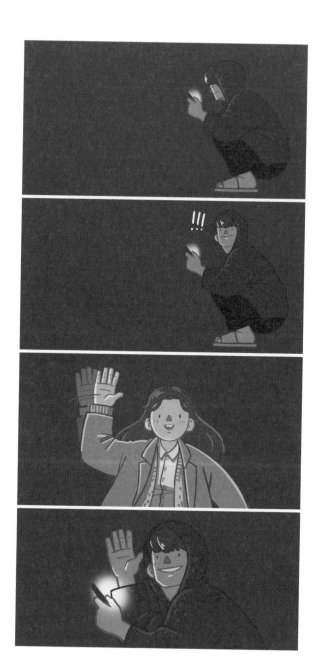

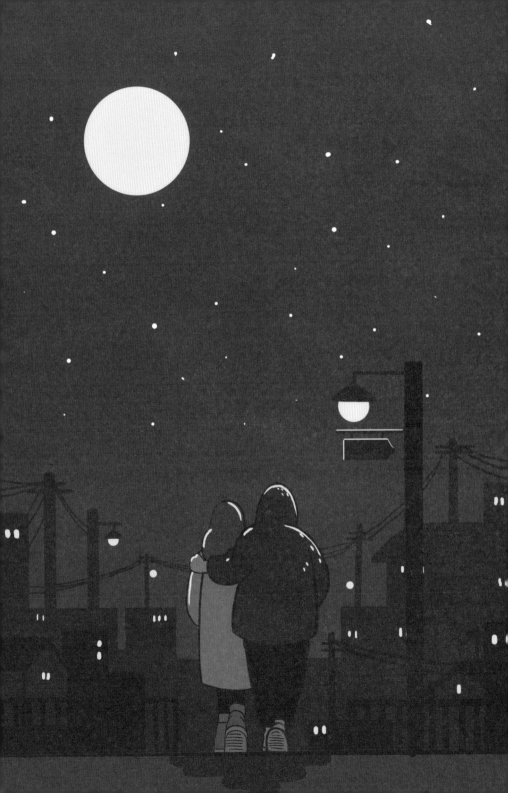

要不要坐下來

在首爾找房子真的好累，
好像已經看了十幾間房子吧。

「一切都會好起來的。」

＃
不是有我在嗎

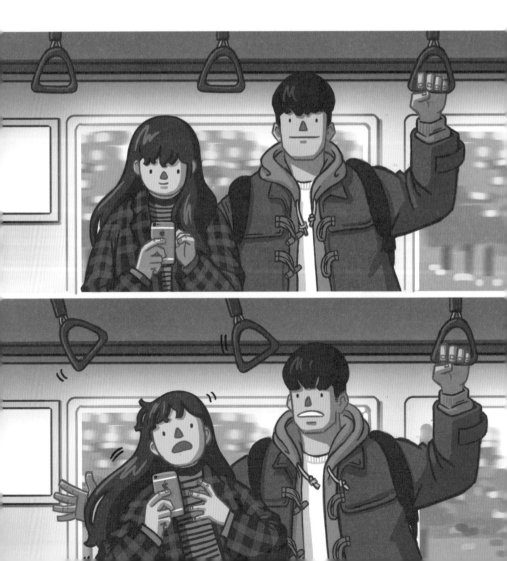

偶爾站不穩或是摔倒也沒關係。

我會抓緊你。

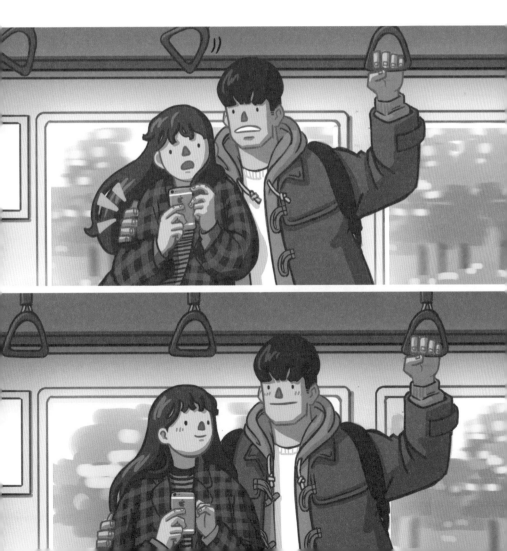

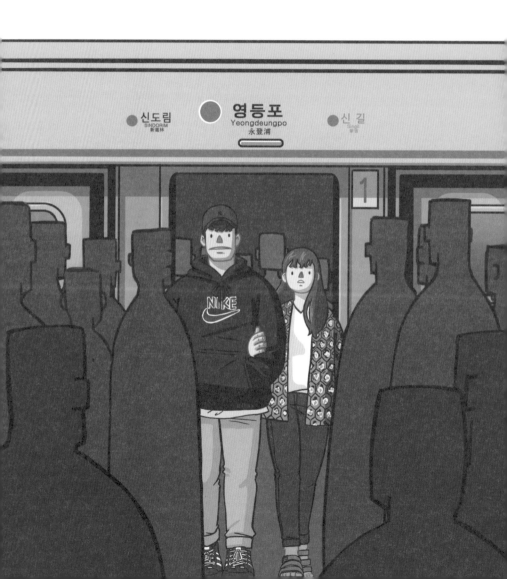

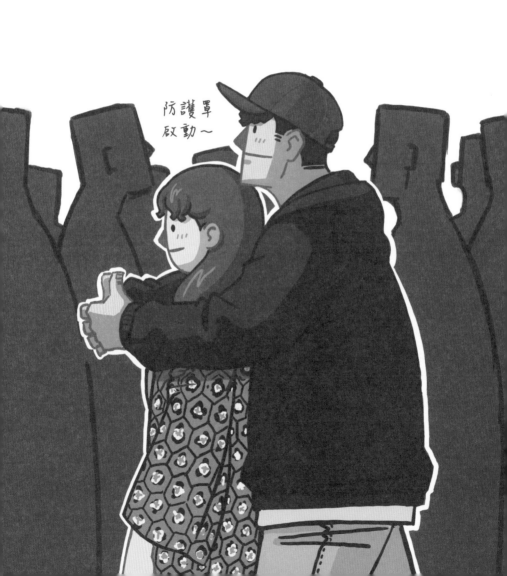

你說，

我總是能看穿你的心，

你覺得很神奇，也很感激我，但是……

愛情就是這樣，不是嗎？

哪怕只有一點點也好，我也想讓你覺得更舒服。

＃始終如一的模樣

和你在一起的所有瞬間都很珍貴。

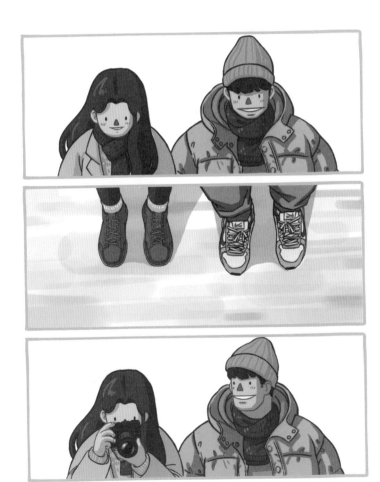

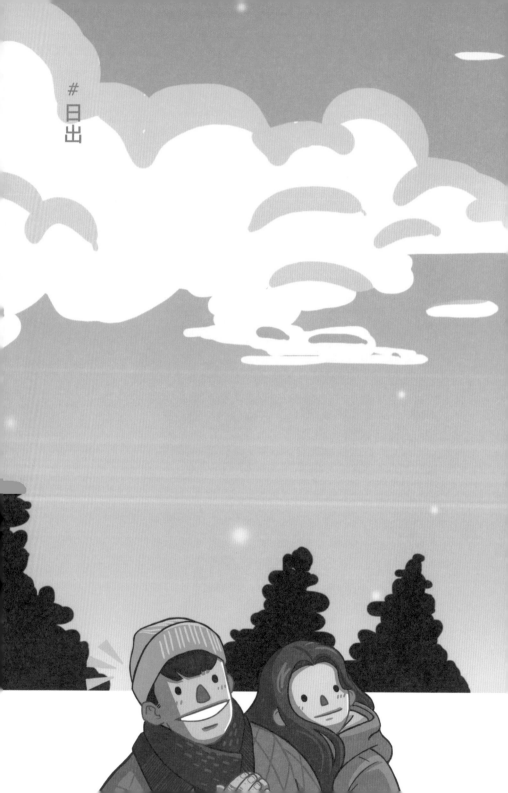

\# 日出

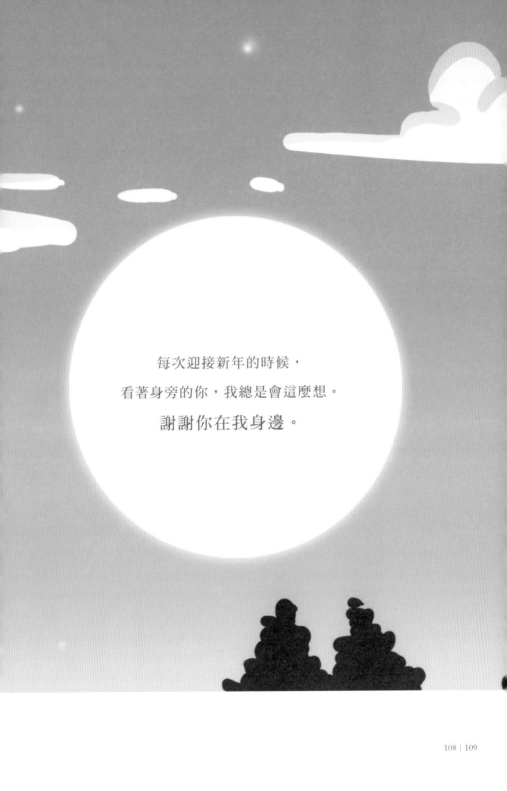

每次迎接新年的時候，
看著身旁的你，我總是會這麼想。
謝謝你在我身邊。

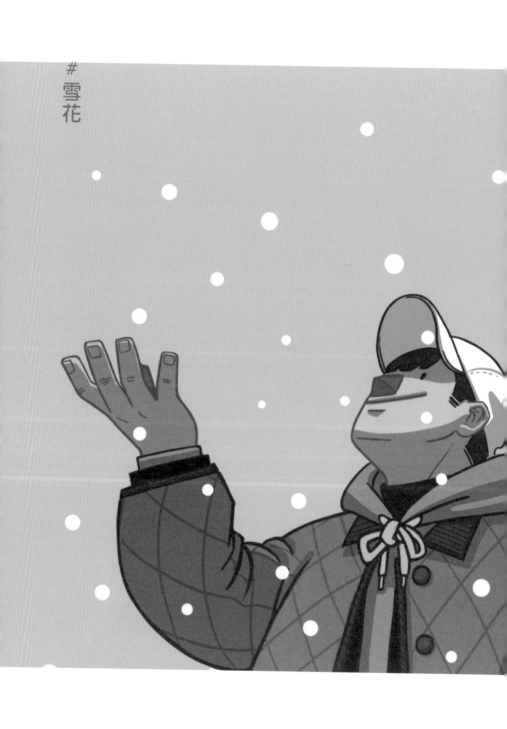

＃雪花

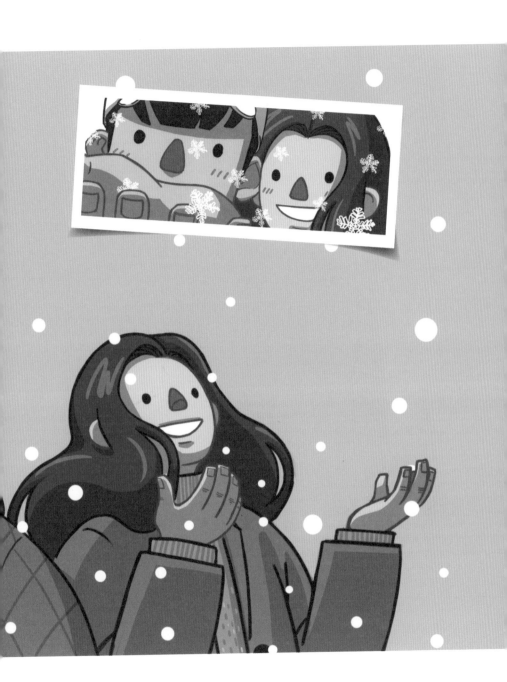

1月25日是你生日，
1月26日是我生日。

「上天會不會是為了你才在一天後創造了我？」
會有這種幼稚的想法，

看來我是真的深陷愛河了。

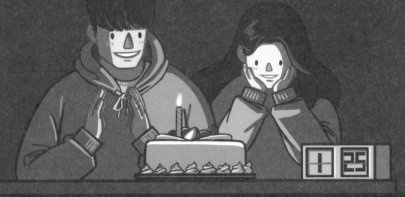

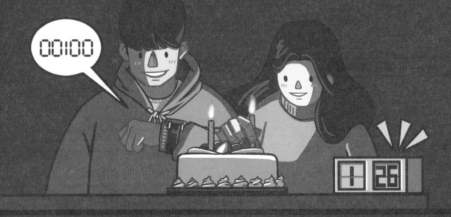

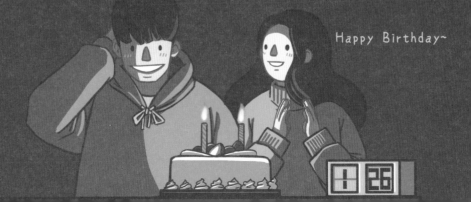

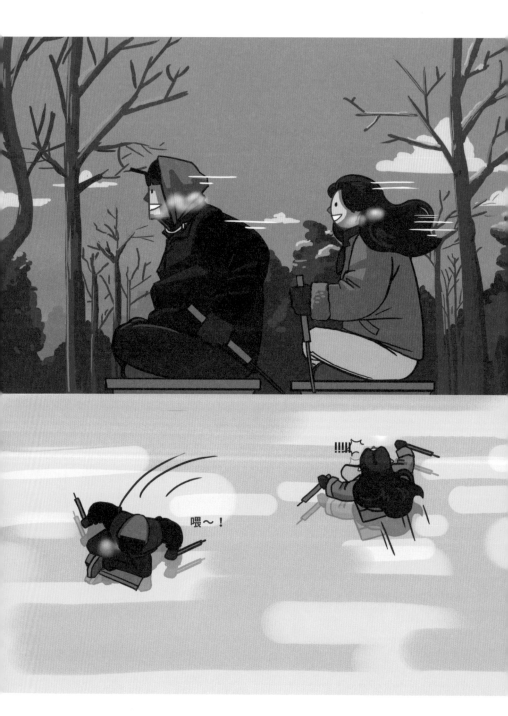

＃雪橇

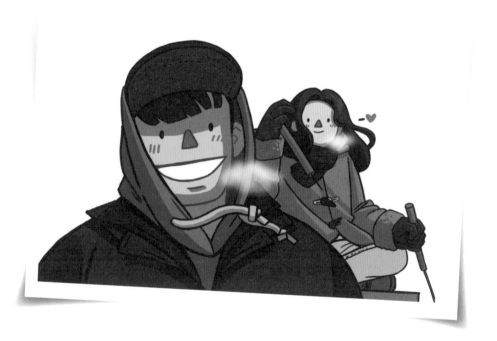

我不冷。

只要和你在一起。

心動的野餐

清新的草香很好，
暖和的空氣也很好。

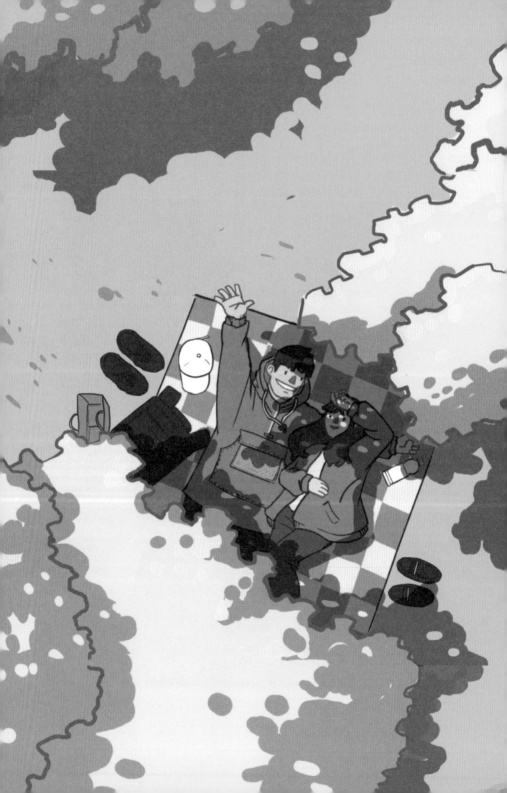

因為你在我身邊，
綻放笑容，
什麼看起來都很好。

一口就好

動畫電影，
《功夫熊貓》裡頭，
出現了這樣的台詞。

「沒有秘訣。
想讓它與眾不同，
你就必須先相信它的與眾不同。」

我覺得你給我的一切，
全部都是特別的。
我不知不覺地變成這樣了。
要不要去買西瓜冰棒吃？
我可以買很多請你吃哦。

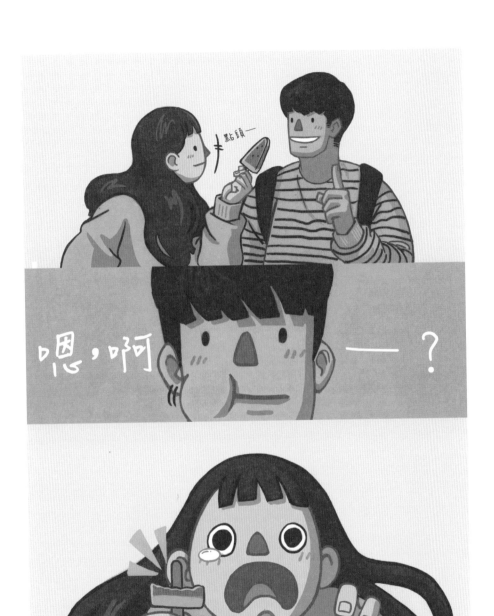

＃
就是喜歡

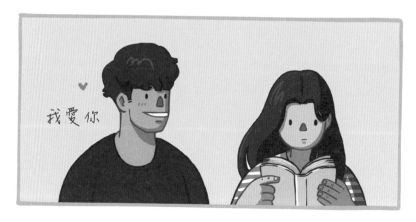

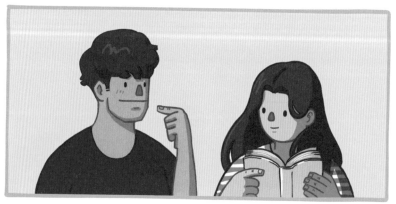

只要看著你
就會脫口而出的那句「我愛你」。

你知道嗎？
你莫名地可愛。

仔細回想剛開始談戀愛的時候。
「是因為你的一舉一動很可愛嗎？」
「還是因為你很會撒嬌？」

因為找不到理由，
所以我才說：「我就是莫名地喜歡你。」

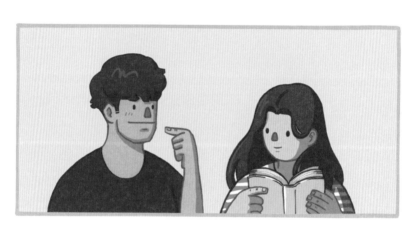

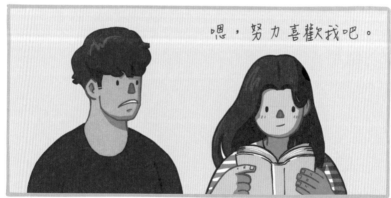

嗯，努力喜歡我吧。

現在我知道了，

我就是沒理由地喜歡你。

我的視線會先望向你，因為那是你

我會敞開心房，也是因為那是你。

你就是這種人。

今天也愛你！

在你身旁的我，
偶爾會變成個孩子。
因為不管我怎麼撒嬌，
你也會用充滿愛意的視線，
看著我。

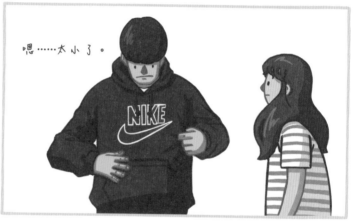

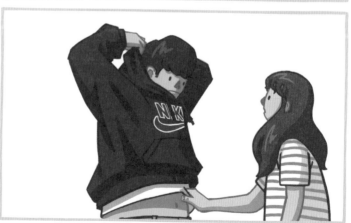

你喜歡穿我穿不下的衣服。

你老是說穿上我充滿回憶的衣服，

就能感受到和你交往前的我，

因此，變得暖和。

「我們應該要更早相遇。」

嗯⋯⋯你穿吧！

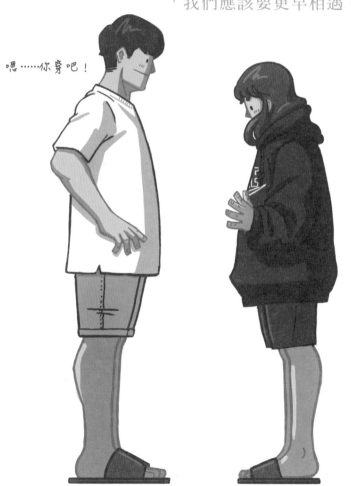

#去哪裡都無所謂

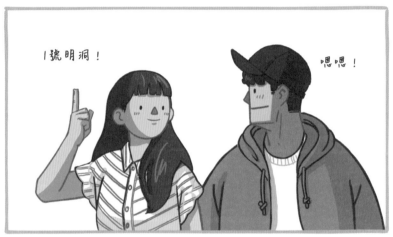

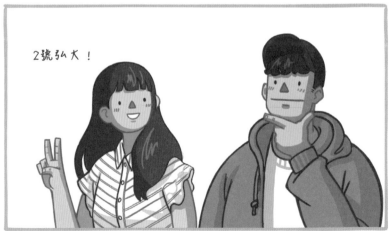

其實，去哪裡一點都不重要。

不管去哪裡，重要的是我們在一起。

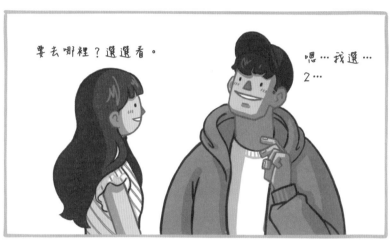

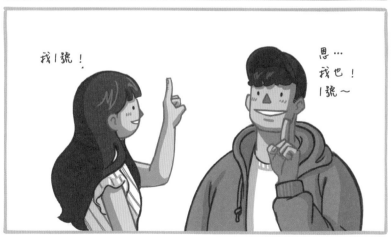

奇怪的剪刀石頭布

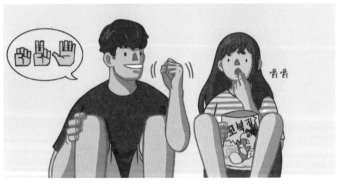

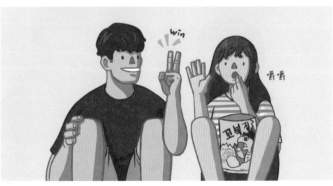

合二為一的
兩人份

看來就是因為這樣，大家才說戀愛會變胖吧。

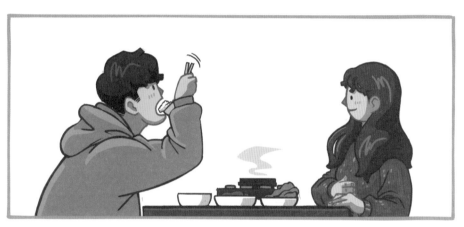

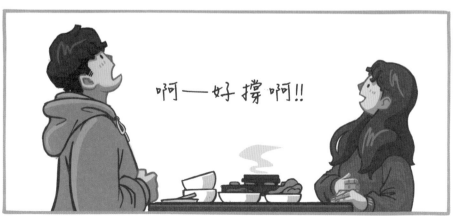

啊──好撐啊!!

有時候需要能依靠的地方。

現在我有了能依靠的地方，

而那個地方是你，真好。

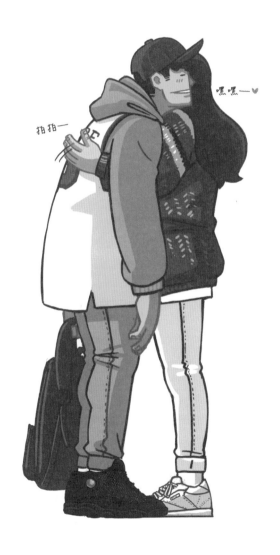

動物之友

無論是流浪貓，還是流浪狗，

只要和你在一起，牠們都會放下戒心靠過來。

看來這些孩子也曉得，

你是充滿愛心的人。

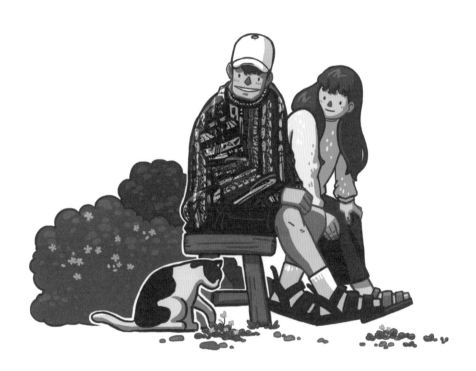

能給予，真好

你溫暖，

於是我也溫暖。

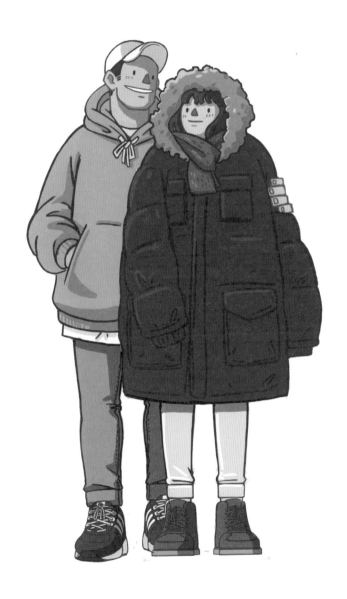

就會替我填滿空白的你。

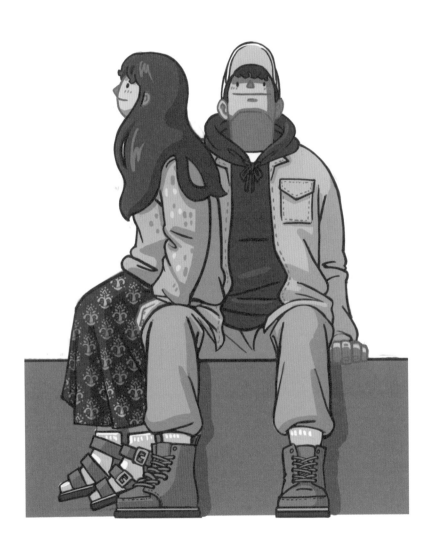

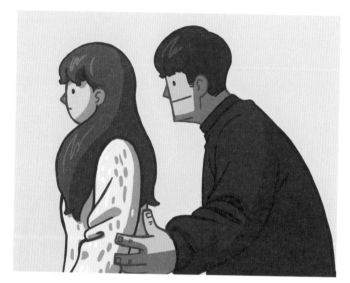

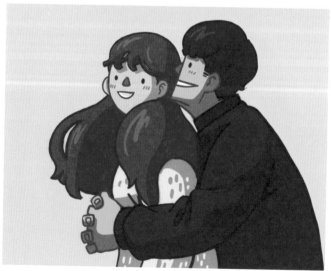

我會擁抱你，
讓你沒時間不高興。
不要傷心。

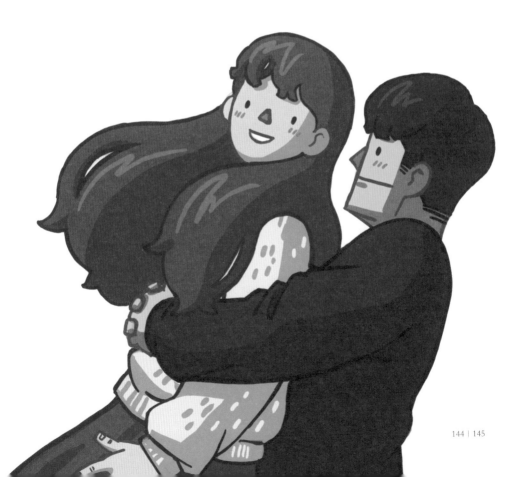

最親密的朋友

「和你玩最好玩。」
全世界我最愛的人，
全世界我最親密的朋友。

＃我們是天生絕配

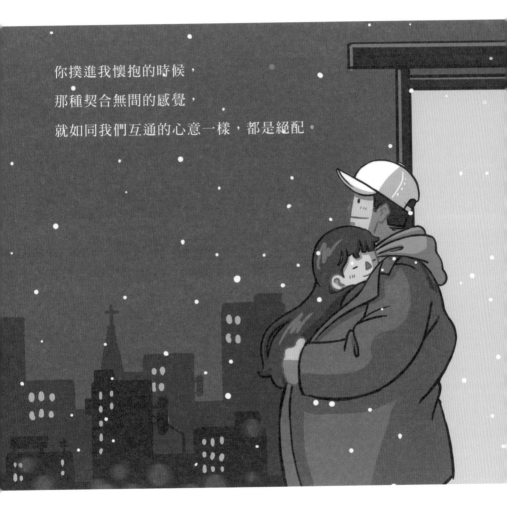

你撲進我懷抱的時候，

那種契合無間的感覺，

就如同我們互通的心意一樣，都是絕配。

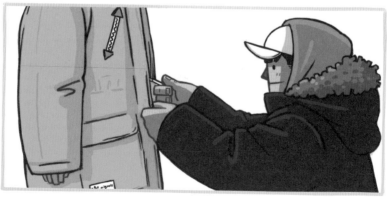

在我身邊經常變成孩子的你。

我知道你不是自己做不來，

而是想被人照顧，

想被人寵愛的那份心思……

「嗯！我幫你！我的愛！」

暖和地～♥

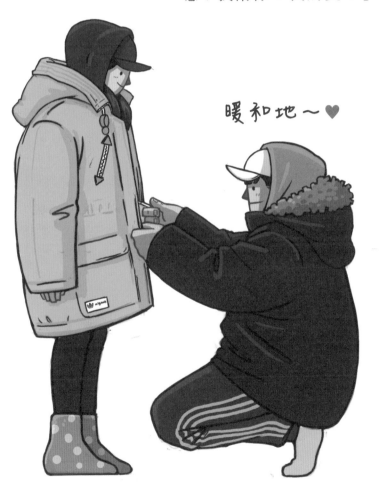

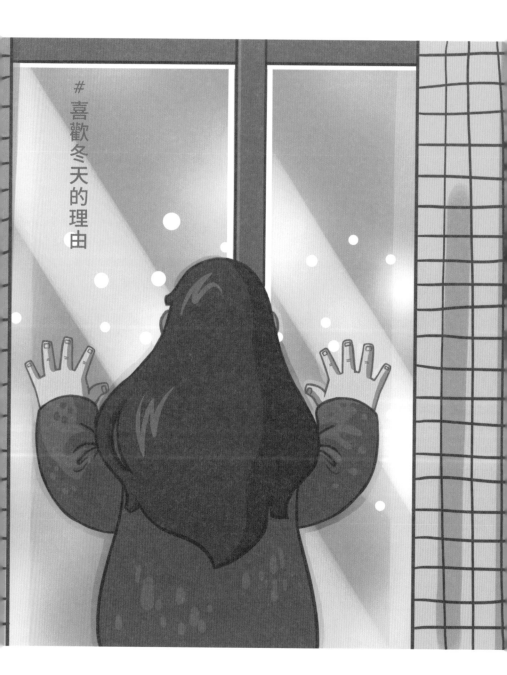

喜歡冬天的理由

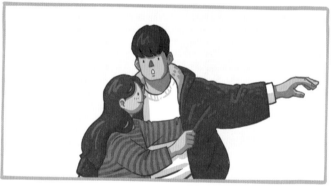

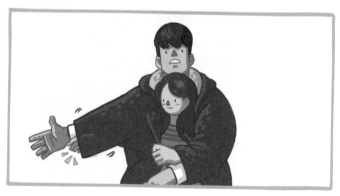

躲到我懷裡！

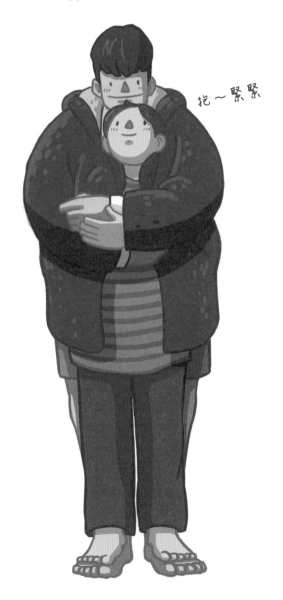

抱～緊緊

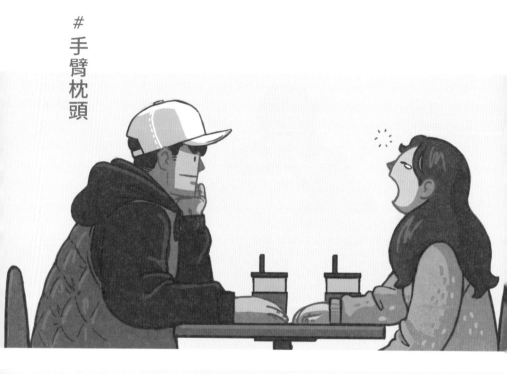

＃手臂枕頭

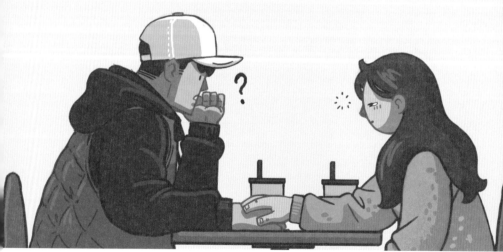

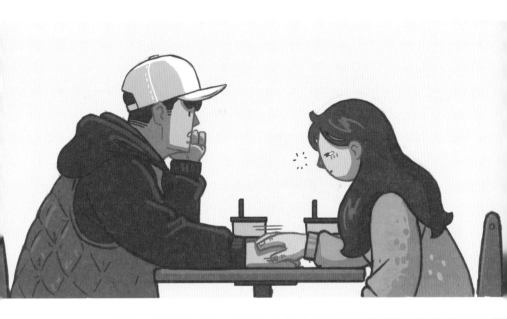

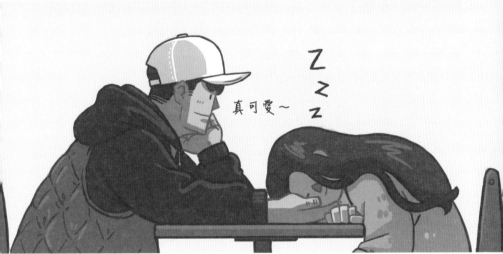

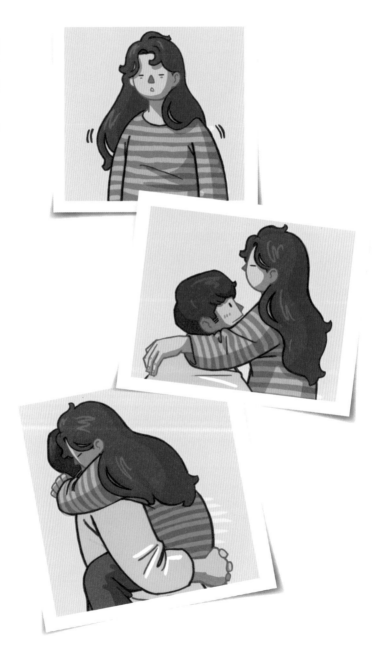

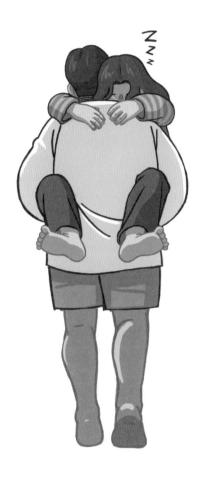

今天一天辛苦了，

安心睡吧。

一起走的話

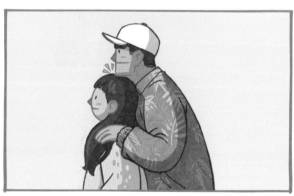

連身高差都莫名地，

悸動。

吵架會心痛的理由是，

會不會是我愛的人，

不懂我的心意，

覺得傷心難過呢？

我不夠懂你，對不起。

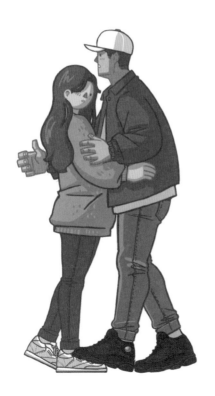

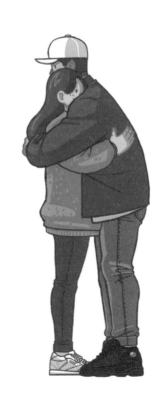

希望你

　　讓一切都順利。

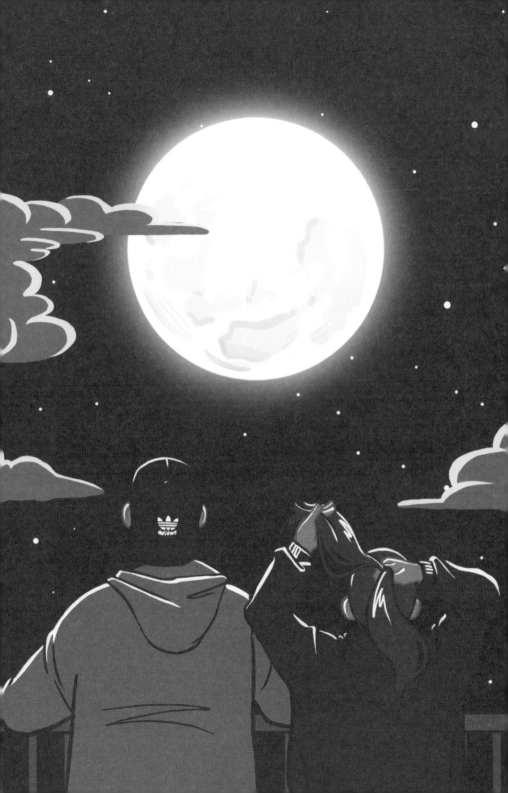

我來拿

雖然是雞毛蒜皮的小事，

但這會不會就是你需要我的原因呢？

累人的東西，我來拿。

回家的路

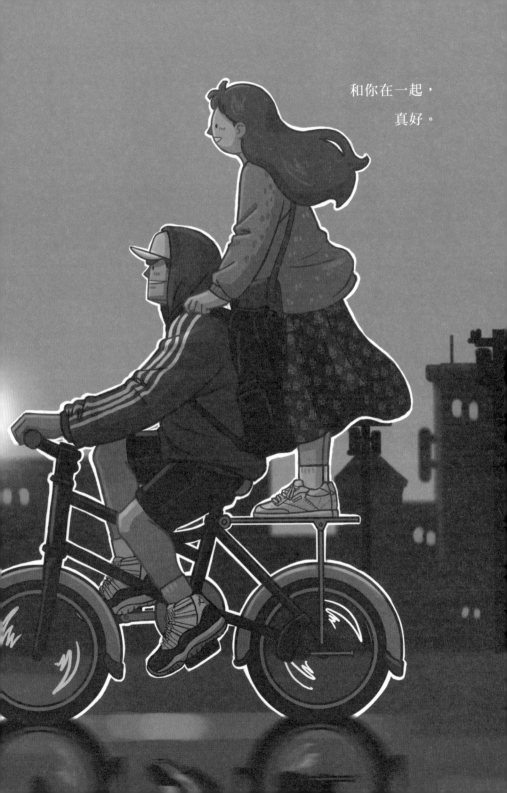

和你在一起，
真好。

喜歡才做的事

送你回家，是我喜歡做才做的事。

你卻為了理所當然的事情向我道謝，

於是，我更加喜歡你了。

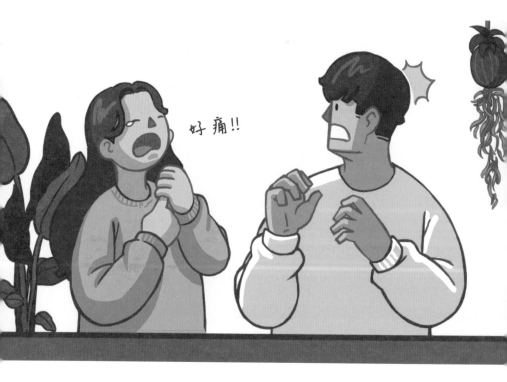

好痛!!

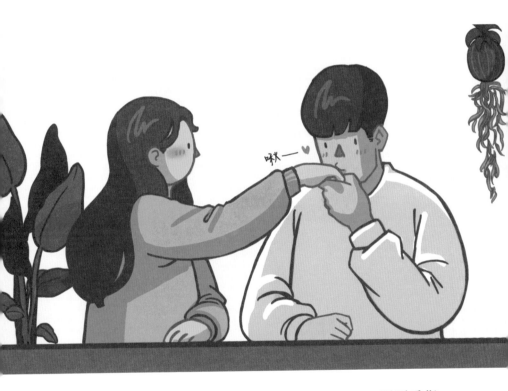

不要受傷。

因為我不能替你受傷。

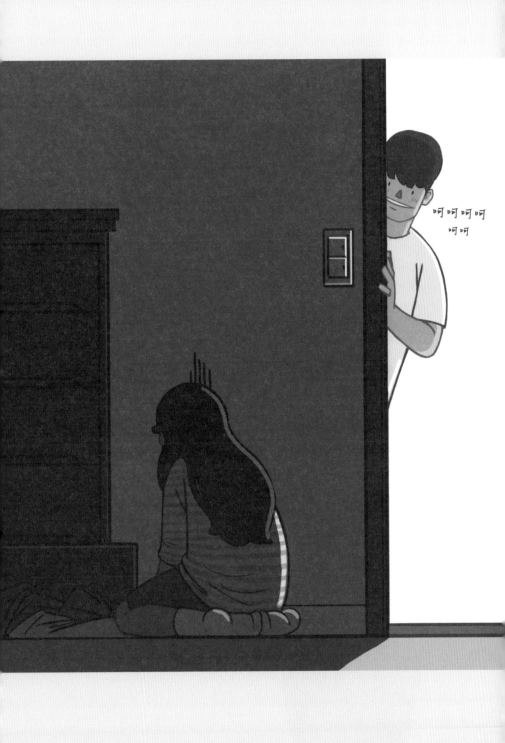

我會給你遠大於，
現在的愛。

大到讓其他人也感覺得到，
你是我珍貴的人。

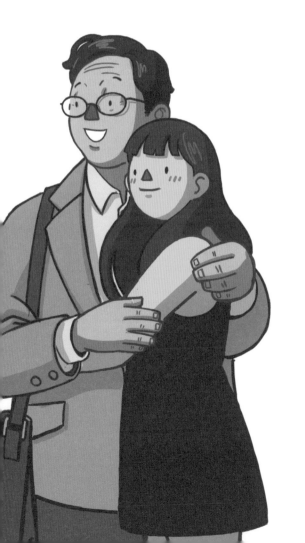

在一起的那些瞬間

和你一起度過的瞬間，
你看著我的臉龐，
讓我感受到什麼是愛。
和你在一起的那些瞬間，
真心幸福。

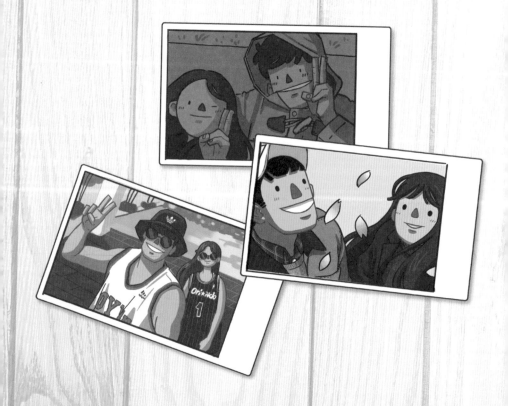

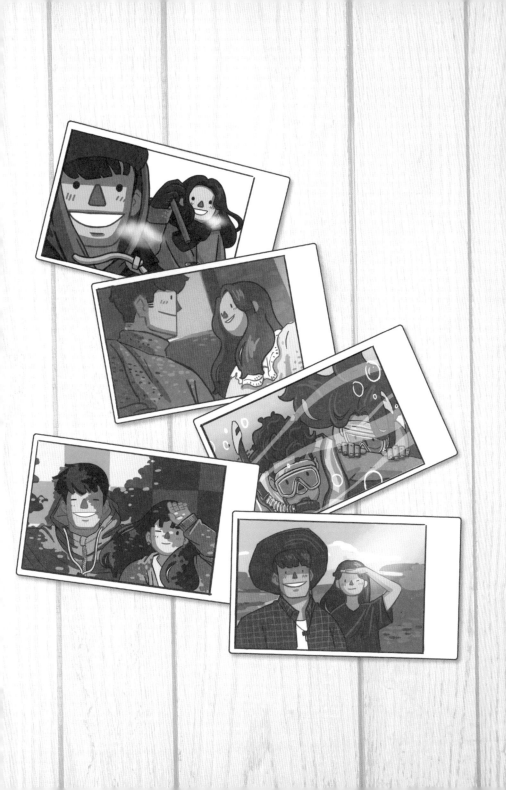

最像美夢的瞬間

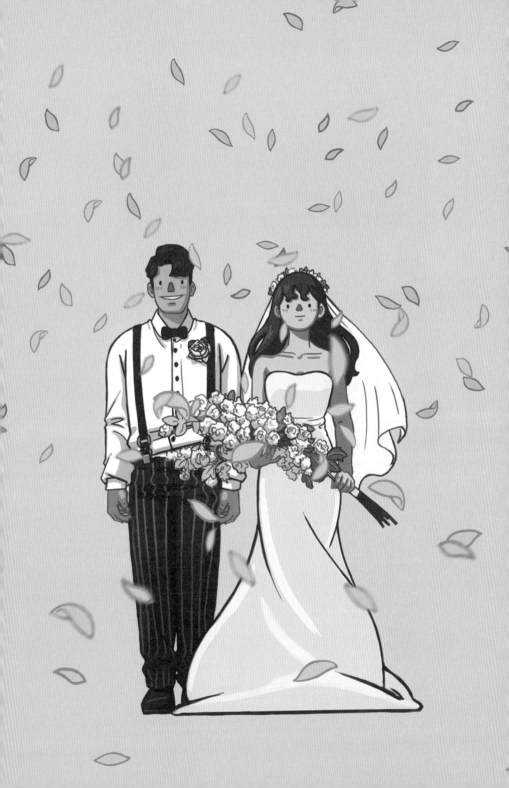

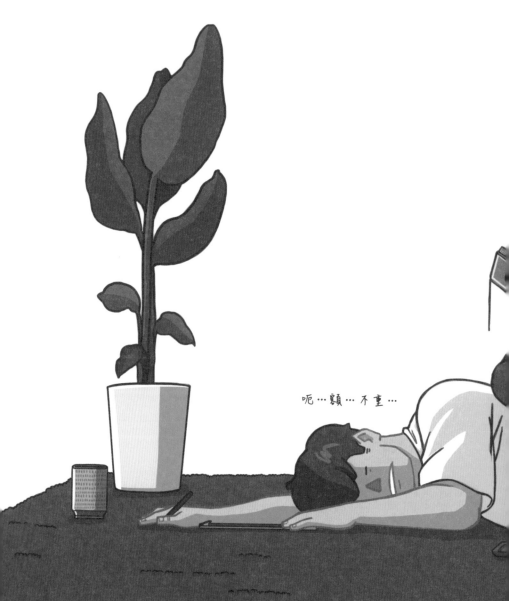

你問我會不會不舒服，

「一點也不重歐，」

繼續坐著也沒關係

我……沒問題的。

很重嗎？

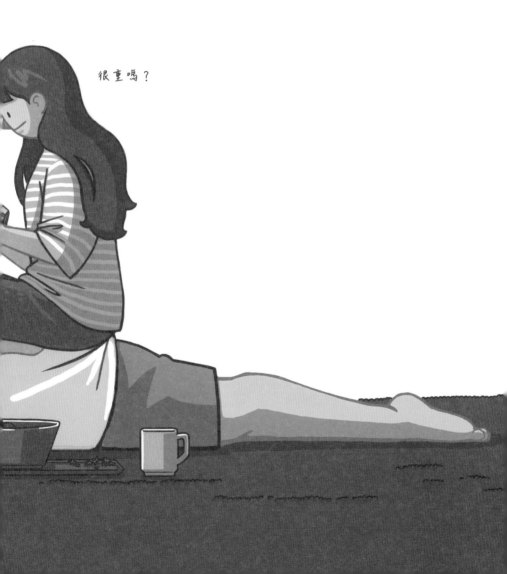

Ready,

Action,

Good! Good!

Happy forever~